ESSAI

SUR LA VIE ET L'ŒUVRE

DES LENAIN

Peintres Laonnois

Avec un Catalogue complet de leurs Gravures,
Dessins & Peintures,

PAR

CHAMPFLEURY

PARIS,
LA LIBRAIRIE ARCHÉOLOGIQUE DE VICTOR DIDRON,
place Saint-André-des-Arts.

ESSAI

SUR LA VIE ET L'ŒUVRE

DES LENAIN

Peintres Laonnois.

ESSAI

SUR LA VIE ET L'ŒUVRE

DES LENAIN

Peintres Laonnois

PAR

CHAMPFLEURY.

LAON.

IMPRIMERIE DE ÉD. FLEURY ET AD. CHEVERGNY,

Rue Sérurier, 22.

1850.

ESSAI

SUR LA VIE ET L'ŒUVRE

DES LENAIN

Peintres Laonnois.

I.

Jusqu'alors la vie des Lenain est restée entourée de mystères ; les quelques livres biographiques de la province ne font que suivre les errements de ces livres mensongers et inexacts qui pullulent de toutes parts. Mais les temps sont venus où une école de vérité qui ne craint ni la sécheresse, ni le détail patient, doit prendre la place des biographes sans conviction et des biographes *littéraires* qui *pittoresquent* l'homme dont ils ont à parler.

Ainsi pour nous, celui qui découvre après plusieurs années de recherches que Lenain est né en telle année et mort en telle année, est un écrivain autrement important que celui qui va faire un roman sur la *forge* de nos célèbres compatriotes.

Ce qui jette tant de mystères sur la vie des Lenain, vient de l'époque troublée où ils vécurent. Ils se trouvèrent en plein Louis treize, perdus dans des courants qui arrivaient de l'Espagne et de l'Italie. La littérature et la peinture étaient espagnoles : Callot, Saint-Amand. Tout d'un coup Mazarin et sa bande mélangent le courant espagnol d'italien : Marino et la musique de *la Finta Pazza*.

Au-dessus de ces Français-Espagnols et de ces Français-Italiens apparaît la pâle figure de Louis XIII, plutôt artiste que roi (1). Autour de ces grandes bâtardes physionomies viennent se grouper des quantités de peintres : Jacques Blanchard, Duchesne, Dufresnoy, La Hire, Lemaire, Simon Voüet, François Perrier qui ont couvert les églises, les bibliothèques, les plafonds, les châteaux de compositions historiques et religieuses. Mais tous ces maîtres manquent d'originalité, et l'époque sera représentée par Callot, par le Valentin, par les Lenain surtout, dont les pas et démarches voudront encore plus d'un commentateur.

Voici d'abord les quelques renseignements que fournissent les biographies, les livres d'art et les catalogues.

Dans les *Annales du Musée de Landon*, à propos du *Maréchal au milieu de sa famille*, j'ai lu : « Louis et Antoine Lenain, nés à Laon et morts dans la même ville en 1648, s'appliquent d'abord à peindre des portraits et ensuite des tableaux d'histoire ; mais leur peu d'habileté dans le dessin les éloignait de cette noblesse et de cette élégance de style qui caractérisent les compositions historiques, et ils s'attachèrent aux scènes communes et souvent ignobles où ils obtinrent du succès. Soit que les deux

(1) J'ai vu des portraits assez remarquables du royal élève de Simon Voüet.

Lenain aient presque toujours travaillé ensemble, soit qu'il y ait une grande conformité dans leur manière, on confond assez ordinairement leurs tableaux et on les attribue à l'un et à l'autre. Leurs ouvrages sans être extrêmement recherchés des amateurs, se soutiennent par le mérite du coloris, qualité qui influe singulièrement sur les prix des tableaux mis dans le commerce. Celui dont il est question dans cet article avait été payé à la vente du duc de Choiseuil 1,008 livres, et à celle du prince de Conti 2,460 livres. Il est évalué aujourd'hui à 5,000 francs. »

La *Biographie universelle* n'est guère mieux instruite :

« Lenain, Louis, Antoine et Mathieu. Ces trois frères, reçus à l'académie de peinture en même temps en l'année de sa fondation, furent des peintres estimés et dignes de mémoire, non-seulement par leur talent, mais aussi par l'union fraternelle dont ils offrent un exemple touchant. Louis et Antoine travaillaient souvent en commun et s'exercèrent avec succès dans tous les genres de peinture; mais ils traitaient de préférence les scènes familières, telles que les tabagies, les cabarets, les mendiants. Le tableau de leur composition et qui représente le maréchal-ferrant et sa famille peut lutter avec l'école flamande. Ils expirèrent à deux jours d'intervalle. — Mathieu a, comme ses aînés, travaillé tous les genres de peinture. Il dut, à la réputation qu'il se fit dans le genre historique, le titre de peintre de l'hôtel-de-ville de Paris. — Louis, né en 1583 et Antoine en 1585, moururent en 1648. — Mathieu vécut jusqu'en 1677. »

Heureusement, j'ai fini par découvrir à l'école des Beaux-Arts une copie des cahiers manuscrits contenant les séances des délibérations de l'académie de peinture, lors de sa fondation.

La première séance seule donne le nom des trois Le-

nain; un an après, le 6 novembre 1649, il est fait mention de Mathieu Lenain comme présent. J'ai relaté en entier le procès-verbal de la première séance curieuse pour l'histoire de l'art.

« 20 janvier 1648. Arrêt du conseil d'état (sur une requête présentée au roi et la reine régnante, en présence de Messeigneurs le duc d'Orléans, le prince de Condé et autres, par les plus célèbres artistes peintres et sculpteurs de l'époque), portant défense aux maîtres peintres et sculpteurs de porter aucun trouble et empêchement aux peintres et sculpteurs de l'académie, sous peine de 2,000 francs d'amende.

» La première assemblée de l'académie, lors de sa création, s'est tenue dans la maison de MM. Beaubrun le 1er février 1648, rue des Deux-Ecus.

» Cette assemblée se composait alors de :

 MM. Bernard.
 Ferdinand.
 Le Brun, peintre.
 Errard, P.
 Bourdon, P.
 De la Hyre, P.
 Sarrazin, sculpteur.
 Corneille, P.
 Perrier, P.
 Henri Beaubrun, P.
 Lesueur, P.
 Saint-Egmont, P.
 Van Opstal, S.
 Guillain, S.

Ils prirent ce titre : LES DOUZE ANCIENS.

ACADÉMICIENS EN MARS 1648 :
- MM. Beaubrun.
- Louis Testelin.
- Henri Testelin.
- Boullongne.
- Hans.
- Duguermier, l'aîné.
- Mauperché.
- Gosuin.
- Pinagier.
- Gilbert Séve, l'aîné.
- *Louis Lenain.*
- *Antoine Lenain.*
- *Mathieu Lenain.*
- Van Mol.

Syndics ou Huissiers : MM. Laurent Lévêque et Nicolas Bellot.

» M. de Charmoys avait pris alors le titre de chef de l'académie.

» M. Gilbert Sève, l'aîné, et M. François Perrier furent reçus en cette séance et prêtèrent serment entre les mains de M. de Charmoys et de M. Le Brun, faisant les fonctions d'*ancien* en exercice.

» On choisit dans la première assemblée qui se tint le 7 mars à l'hôtel de Clisson, rue des Deux-Boules, où l'académie avait loué à un M. Henriet un local pour ses séances, moyennant 200 livres par an, douze des plus habiles pour professer et qui prirent le titre d'*anciens*, qualité empruntée à la maîtrise.

» Les cochers de Beauvais qui stationnaient dans l'hôtel Clisson furent obligés d'en sortir. Jusqu'à cette époque du 7 mars, l'académie avait tenu séances soit chez M. de Charmoys, soit dans un local que ce dernier avait emprunté d'un de ses amis, rue Trainée, vis-à-vis le Cadran-

Saint-Eustache, où elle demeura du 2 février au 6 mars suivant. »

Maintenant je vais laisser parler, dans son langage obscur, M. Hultz, l'un des premiers académiciens ordinaires, secrétaire de l'académie, dont toute la vie a été employée à écrire plutôt qu'à peindre et qui avec une patience de miniaturiste, a relevé dans les registres conservés, tout ce qui intéressait chaque peintre, en en dressant un petit dossier.

Les Lenain occupent l'article 30 et 31 des notes de M. Hultz :

« Art. 30. Louis Lenain, reçu académicien en l'une des premières assemblées de l'académie, et sûrement avant le 23 mai 1648, puisqu'il passe pour constant que ce fut le jour de son décès.

» Est assez ordinairement omis dans les listes des premiers académiciens, ainsi que son frère Antoine qui suit. La preuve cependant qu'il a été de l'académie est qu'elle a fait présent de son tableau de réception à M..... en conséquence d'une délibération du. (1).

» Les preuves qui regardent son frère sont plus décisives *encore* et sont rapportées en l'article suivant :

» Meurt le 23 mai 1648.

» C'est dans Félibien qu'on voit qu'Antoine et Louis Lenain étaient de l'académie dès le premier temps de son institution. Les registres n'en font pas la moindre mention, s'il est vrai surtout que tous deux sont morts au mois de mai 1648, car alors le Lenain qui se trouve compris dans l'état arrêté le 6 novembre 1649 du nom de ceux qui devaient contribuer pour l'entretien de l'é-

(1) M. Hultz avec ses *preuves* en blanc paraît se moquer du monde ; il n'en est rien. C'est un vieillard honnête et consciencieux qui perd la tête dans ses notes.

cole serait un troisième. Ce troisième serait donc Mathieu Lenain, dit le Chevalier Lenain mort le 20 août 1677. Mais pourquoi ce dernier n'aurait-il pas été employé dans les listes imprimées de l'académie? Les trois premières que nous ayons (1675, 1676 et 1677) ayant été publiées de son vivant.

» Ce qui ne permet pas de douter qu'il y ait eu un Lenain à l'académie, ce sont les deux études de contribution d'octobre et novembre 1649, et la mention d'un présent fait par l'académie du tableau de réception d'un d'eux.

» Lecomte ne parle que d'Antoine et de Louis, et dit qu'ils étaient de Laon, qu'ils faisaient des portraits, qu'ils faisaient aussi le paysage, mais que leur goût particulier était pour des sujets communs, comme des tabagies et qu'ils y réussissaient fort bien.

Entre l'article 30 et 31 des manuscrits de M. Hultz, il a dû se passer un certain temps; car l'article 30 est assez maussade et insignifiant. Plus tard, sans doute, M. Hultz aura fait de nouvelles recherches et sera arrivé aux renseignements suivants :

» Art. 31. Antoine Lenain, dit le chevalier Lenain, reçu académicien en même temps que Louis, son frère aîné. Si l'on en croyait un état mortuaire conservé à l'académie d'un grand nombre des premiers académiciens, cet Antoine Lenain n'aurait survécu à son frère que de deux jours, et serait décédé le 25 mai 1648.

» Ce qui démontre l'inexactitude de ce fait est un compte qui se trouve dans le premier registre de l'académie, où M. Lenain est cité comme devant encore le.... octobre 1649 les deux pistoles de sa lettre et un restant de la pistole par an qu'il s'était engagé de contribuer pour les besoins communs, le 3 juillet précédent.

» De plus, il se trouve compris dans un état arrêté le-

6 novembre 1649 de tous les membres du corps académique qui avaient pris ce même engagement. Depuis ce temps il n'est plus fait mention de lui dans les registres de l'académie; et ce qui est plus extraordinaire est que sa signature ne s'y voit nulle part. Cependant, il paraît par un autre état étant parmi les papiers de l'académie qu'il aurait vécu jusqu'au 20 avril 1677.

» D'autres mémoires disent que le chevalier Lenain qui mourut le 20 avril 1677, âgé de 70 ans, se nommait Mathieu et était frère d'Antoine et de Louis, et comme eux natif de Laon, même comme eux membre de l'académie, et que le portrait du cardinal Mazarin qui est à l'académie est de lui. Mais il n'est fait mention d'eux dans les registres que ce qu'on en a vu dans cet article et au précédent. »

Je ne sais s'il a été bien prudent d'imprimer les notes manuscrites de M. Hultz : c'est un cahos, un fouillis à n'y rien comprendre. Les trois nombres s'y mêlent avec les trois noms d'une façon déplorable : 1648, 1649 et 1677 ne sont guères plus instructifs que Louis, Antoine et Mathieu. Qu'on y ajoute maintenant les surnoms ou les titres, tels que *le Chevalier*, *le Romain*, et la nuit se fait de plus en plus épaisse.

Dans un autre cahier manuscrit de l'école des Beaux-Arts, je vois : 1° « Lenain, Louis, aîné, peintre de bambochades, dit le Romain, mort à l'âge de 55 ans, le 25 mars 1648. » 2° « Lenain, Antoine, jeune, peintre de bambochades, mort à l'âge de 60 ans, le 25 mai 1658. » 3° « Lenain, Mathieu, cadet, peintre de bambochades, mort le 20 août 1677. »

Malheureusement un précieux volume de l'école des Beaux-Arts a disparu sous la révolution, ainsi que la collection de tableaux de l'académie, musée curieux qui

contenait chaque œuvre que tout académicien était obligé de peindre pour sa réception.

Il résulte donc de ces manuscrits que le nom des Lenain n'apparaît que deux fois sur les registres de l'académie.

Ils ont envoyé deux études de contribution, suivant les statuts, en octobre et novembre 1649.

En 1649, un des Lenain devait à l'académie deux pistoles, plus, un fragment de pistole pour sa contribution annuelle aux frais de la société.

Lenain donna comme tableau de réception le portrait de Mazarin. Tout cela paraît bien établi.

Mais que deviennent les trois frères? Ils entrent à l'académie un jour pour n'y plus reparaître. Il faut savoir que chaque absence non motivée était tarifée à 30 livres d'amende. Quelle fortune n'aurait-il pas fallu pour payer les absences continuelles des trois frères !

Les Lenain ont manqué aux devoirs qu'imposait la charte des peintres parce qu'ils sont partis de Paris. L'académie alors ne s'est plus occupée d'eux et ne s'en est même pas souvenue.

Où sont-ils allés? Personne n'en sait rien, à l'exception de Landon qui fait mourir Louis et Antoine à Laon, en 1648. Mais à Laon on manque tout-à-fait de renseignements sur ces peintres; les registres de l'état civil, à la mairie, ne contiennent pas leur nom, et je me défie singulièrement de Landon.

Voyons ce que dit le rédacteur du texte de la *Galerie du Muséum :*

« Louis et Antoine Le Nain s'exercèrent avec succès dans tous les genres de peinture. Plusieurs églises de Paris possédaient autrefois des tableaux de ces peintres; mais malheureusement la plupart ont péri lorsqu'on a voulu les restaurer, parce que ces artistes étaient dans

l'usage de peindre sur des impressions de glaise, et que leurs couleurs, un peu empâtées, surtout dans les derniers temps, s'enlevaient comme si elles eussent été en détrempe.

» Les trois frères Le Nain furent admis à l'ancienne académie de peinture dès la même année de sa fondation. Mathieu Le Nain survécut vingt-neuf ans à ses frères. Le portrait du cardinal Mazarin, que l'on voyait autrefois dans les salles de l'académie, était de cet artiste. Louis Sylvestre, dans son histoire manuscrite des peintres français, dit : « Qu'ils réussissaient dans les » portraits et les paysages; mais leur goût dominant, » selon lui, les portait à traiter des sujets communs et » même bas, tels que des cabarets, tabagies, des men- » diants, etc. » Eh ! qu'importe, s'ils excellaient dans ce genre ? Le moyen le plus sûr de rendre la peinture fastidieuse et d'accélérer la décadence de ce bel art, serait de le restreindre aux sujets historiques. Ce n'est pas, ce me semble, un droit au titre de grand peintre que d'avoir mis à contribution ou les livres ou la mythologie payenne, et d'avoir estropié les héros de l'antiquité. Le seul genre à proscrire est celui qui blesse les mœurs : tout le reste est du domaine de la peinture. Plaire par l'esprit, charmer par le sentiment, étonner par la vérité, voilà l'important et le nécessaire : point de systèmes exclusifs, c'est le poison des arts. La Fontaine ne marche-t-il pas l'égal de Boileau, et le chantre de l'Iliade cesse-t-il d'être honoré parce qu'il crayonne la Batrachomyomachie ? »

Le nom de nos peintres est également enveloppé d'hiéroglyphes. S'appellent-ils *Lenain* ou *Le Nain ?* Les biographes et les graveurs, au bas des estampes, ne s'accordent pas là-dessus. Je penche pour Lenain en un seul mot, me fondant sur un ancien usage qui donnait aux

peintres italiens et flamands des surnoms. Plus tard ces surnoms sont restés ; il sera arrivé en France qu'on aura cru que le mot *Lenain* était un sobriquet, et voulait dire : le petit homme. Alors s'est introduite la mauvaise orthographe *Le Nain*, employée par quelques-uns.

Dans la partie critique de cette étude, je parlerai souvent de Lenain au singulier. Pour moi, les trois frères — s'ils sont trois — ne font qu'un. Et celui-là serait bien malicieux qui dirait : voici un tableau de Louis, voici un tableau de Mathieu, voici un tableau d'Antoine. Miliotti, dans son catalogue, dira tout à l'heure : « Cette cuisine est du *bon* Nain ; » mais il n'y a ni *bon* ni *mauvais* Nain. Ceux qui ont longtemps fréquenté les tableaux reconnaissent au coup-d'œil *un Lenain* sans s'inquiéter de la trilogie fraternelle.

**Leur œuvre peinte en France
et à l'étranger.**

II.

La République ayant ordonné un nouveau classement et remaniement des tableaux du Louvre, on retrouva en 1848 dans les greniers deux toiles de Lenain représentant des scènes villageoises, désignées généralement dans les ventes et les cabinets d'amateurs : *Intérieur de ferme*. C'est d'abord un paysan qui se met à table avec sa petite fille et commence à manger la soupe, tandis que la ménagère s'occupe de différents détails de cuisine. Dans le second tableau un laboureur lève la pierre d'une auge, afin de faire boire ses brebis. Des enfants et des femmes animent la scène. Au premier plan une hotte renversée a laissé échapper des choux et des concombres qui sont fort bien peints.

Les deux tableaux sont peints avec dureté et ne cherchent guère la finesse du ton. Des *blancs* vifs et trop souvent répétés donnent à ces toiles un aspect *crayeux;* peut-être faut-il s'en prendre à des réparations mala-

droites. Ce qui me confirme dans cette opinion vient des *fonds* retouchés évidemment par un restaurateur peu habile. Aujourd'hui, le *Maréchal au milieu de sa famille*, l'*Adoration des bergers* et les deux tableaux précédents se suivent. Le *Maréchal* est autrement peint que les *Intérieurs de ferme*. L'aspect général du tableau est dur et noir, plutôt même verdâtre-noir dans les ombres; mais cette âpreté qui n'entraîne pas vers les tableaux de Lenain les amateurs du *joli*, est au contraire une des qualités du peintre Laonnois. Je ne trouve qu'un défaut dans cet intérieur de forge. Un maréchal met son fer au feu et n'attendra qu'une minute pour le battre sur son enclume; l'aîné tire le soufflet de la forge pendant qu'un petit garçon regarde la scène avec insouciance, les mains derrière le dos. La femme du forgeron, grande paysanne habillée comme dans le nord de la France, est en face du spectateur, les mains l'une sur l'autre : le père est assis dans un coin, il tient une grosse bouteille d'une main; de l'autre un verre de vin.

Ces six personnages ont tous des figures intelligentes, surtout le forgeron; mais ils *posent* trop. Ils regardent le public et ne se regardent pas entr'eux. Quoique bien groupés, il n'y a malheureusement pas d'action. On ne voit pas assez le remue-ménage qu'entraîne une forge en activité. Ce qui me ferait croire que le *Maréchal au milieu de sa famille* n'a été primitivement qu'un *portrait*, le portrait de Lenain et de ses parents, puisqu'une tradition populaire veut que le peintre ait été forgeron. Une preuve vient à l'appui; c'est le distingué des types, la mélancolie *triste* qu'on peut étudier dans cette toile et suivre dans l'œuvre peu considérable des Lenain.

Il est assez curieux, à propos du *Maréchal*, de citer la critique du sieur Croze-Magnan dans le *Musée français*. Il commence ainsi :

« Le maréchal est celui qui ferre les chevaux et les autres bêtes de somme et qui les traite dans les maladies et accidents qui peuvent leur survenir. On peut donc considérer un homme de cette profession dans deux rapports, comme praticien, lorsqu'il exerce l'art vétérinaire, et comme ouvrier lorsqu'il manipule le fer à la forge. » Et il termine par deux pages d'explication sur l'art vétérinaire et le fer à cheval dans l'antiquité. Originairement ce Croze-Magnan avait dû être mulet; c'est dans un grand volume in-folio, *dédié à l'Empereur* et intitulé « *Discours historiques* sur la Peinture, la Sculpture et la Gravure » que se trouve cette dissertation de charron.

Tous les *Livres d'art* publiés avec un grand luxe, encouragés par les ministères, sont pleins de semblables niaiseries.

L'*Adoration des bergers*, inscrite au Louvre sous le numéro 1303, est un tableau d'église d'un sentiment sérieux et réfléchi. A gauche, une femme de grandeur naturelle, et très remarquable par son style de beauté et le respect triste avec lequel elle contemple l'enfant Jésus. Le ton général gris-verdâtre n'attire pas dès l'abord, mais plus tard la simplicité un peu froide et protestante de cette peinture ne manque pas de grandeur.

Il y a au Louvre auprès de cette *Adoration*, un grand tableau religieux, de Simon Vouet : c'est en les comparant qu'on comprend la force et la supériorité de Lenain « *le peintre de bambochades* » comme le traitent si dédaigneusement les biographes. Vouet est déjà un maître corrompu; bourré de souvenirs italiens, il fait penser aux *Vanlootades* religieuses du dix-huitième siècle. Lenain est un peu froid à côté de ce maître *ronflant*; ses étoffes sont éteintes par les soies et les damas des anges de

Vouet; qu'importe! Vouet n'est qu'un garçon tapissier à côté de Véronèse. Lenain n'eût-il fait que l'*Adoration des bergers*, mérite plus d'estime que le favori de Louis treize.

La *Procession*, également au Louvre, est comparable aux bons Flamands. C'est un évêque, suivi du clergé, qui porte le saint-ciboire. Les ajustements, les chapes ornementées sont peints avec un soin infini sans tomber dans l'absolutisme du détail.

M. Clément de Ris qui a beaucoup étudié les musées de la province, nie l'authenticité de ce tableau : dans le numéro de l'*Artiste* du 15 septembre 1849, « Nous avons vu au musée de Nantes, le *Convoi d'un Evêque*, composition d'Andréa Sacchi, d'une touche franche et vigoureuse, d'une belle couleur, simplement et adroitement disposée. Ce tableau nous a rappelé dans bien des parties une *Procession* du musée de Paris, attribuée sans aucun motif aux frères Lenain, et qui est *sans aucun doute* de l'école italienne. »

J'ai déjà bien assez à débattre avec Lenain, sans discuter si la *Procession* est d'Andréa Sacchi; mais de même que le critique ci-dessus et d'autres savants en tableaux, je crois que la *Procession* n'est pas de Lenain. Il a ou plutôt ils ont varié de manière. Le *Maréchal* ne ressemble pas aux *Intérieurs de ferme*; l'*Adoration des bergers* est dans une toute autre voie que le tableau des *Moissonneurs* (appartenant à M. Saint-Albin). Et cependant on se rend compte de ces variations; tandis que la *Procession*, du Louvre, qu'elle soit de l'école flamande ou italienne, sort d'un pinceau tout en désaccord avec la peinture des Lenain.

Je n'ai malheureusement pas vu le portrait de Cinq-Mars, qui longtemps a été perdu dans l'océan des portraits du musée de Versailles; plus tard, l'œuvre de Lenain fut rapportée dans la collection du Palais-Royal

qui appartenait à Louis-Philippe. Là, le 24 février 1848, j'assistais en simple curieux au pillage du Palais-Royal, sans me douter qu'à deux pas de moi, dans une galerie parallèle, on crevait à coups de baïonnette la toile du peintre Laonnois, fait d'autant plus regrettable que son œuvre est très rare.

Viennent maintenant les tableaux des Lenain qui sont déposés dans les églises de Paris, un à Saint-Etienne-du-Mont, un à la paroisse Saint-Laurent, et un concédé au Couvent-du-Temple, le 15 mars 1817.

Ce sont trois grandes toiles représentant la *Nativité de la Vierge*, la *Visitation* et la *Présentation au Temple*, et qu'il est très-fâcheux de voir perdues dans les églises. A l'exception de Saint-Etienne-du-Mont, les étrangers et les artistes ne vont jamais dans ces temples situés au milieu des faubourgs. Quant à Saint-Etienne-du-Mont, la chapelle qui renferme le tableau de Lenain est toujours fermée; justement, c'est le plus remarquable. Comme type de la peinture religieuse des Lenain, il est fort supérieur à l'*Adoration des Bergers* qui est au Louvre. Un jour viendra peut-être où un grand classement de tableaux pourra permettre à l'administration des Musées de s'entendre avec la ville de Paris, de faire des échanges avec les églises de Paris et de la Province et même d'envoyer dans le chef-lieu du département une toile au moins du peintre qui y est né.

Ainsi, le Couvent-du-Temple est une chapelle qui ne s'ouvre que le dimanche. *La Présentation au Temple*, de Lenain, personne ne s'en inquiète; ne serait-il pas plus important de voir ce tableau à Laon, à Soissons ou à Saint-Quentin, soit dans un musée, soit dans une des bibliothèques de la ville?

Le Musée du Louvre possède aussi dans sa riche collection de dessins, un dessin lavé sur crayon, de Lenain,

représentant *deux femmes assises*. Quoique les dessins de maîtres soient matière discutable, celui-là n'a pas besoin d'être signé. Dessiné d'une façon simple et modeste, il est réellement d'un Lenain.

C'est le seul dessin de Lenain que je sache.

A l'exposition de la Société des artistes de 1848, M. St-Albin avait bien voulu prêter un tableau de Lenain, *les Moissonneurs*. Celui-là était extraordinaire par l'âpreté de la couleur; il était même peint presque d'un seul ton, en camaïeu grisâtre, et seules les têtes des personnages étaient rehaussées légèrement de rouge. Quoique sortant tout-à-fait de la manière habituelle des Lenain, ce tableau était dans leurs principes.

Les catalogues de collections particulières donnent quelques descriptions de tableaux des peintres laonnois qui sont vendus aujourd'hui et passés dans des mains inconnues.

Voici ce que j'ai pu trouver jusqu'ici :

Catalogue de tableaux de Mgr le duc de Choiseul. « Le tableau représentant un *Maréchal et sa forge* fut vendu 1,008 livres à Boileau (J.-F.), peintre de S. A. Mgr. le duc d'Orléans, rédacteur du catalogue. »

Dans le même cabinet Choiseul, se trouvait un autre tableau représentant une *Famille à table;* « la mère paraît gronder un de ses enfants. Une servante apporte un plat et derrière la compagnie se voit un valet qui tient une bouteille. La lumière qui frappe sur la table éclaire tout le sujet et y fait un très bel effet. » Il fut vendu 2,300 livres à Ménageot, ce peintre du Directoire qu'on accusait de peindre les tableaux de Mme Lebrun.

Même cabinet. *Portrait d'un jeune garçon* « vu de trois-quarts et coiffé en cheveux plats, ajusté d'un corsage dans le costume du temps. »

Catalogue des tableaux du cabinet de feu M. d'Ennery, écuyer, rédigé par Milioti, 1786.

« LENAIN. — *Une cuisine* dans laquelle sont quatre
» personnages dont un homme assis près d'une chemi-
» née, une femme aussi assise dans une grande manne
» et divers ustensiles. Ce tableau a un coloris agréable;
» il est du bon Nain et est en grande considération. Hau-
» teur 18 pouces, largeur 21 pouces 6 lignes. »

Vendu 1100 fr. — Paillet.

Dans le catalogue raisonné de la galerie du cardinal Fesch, par Georges, sont décrits deux tableaux des Lenain. « N° 375. *Scène de corps-de-garde*, par Louis Lenain, né à Laon en 1583, mort en 1648, maître inconnu; il peignait l'histoire, mais sa véritable place est parmi les meilleurs peintres de genre de l'école française. N° 376. Le *Mangeur d'huîtres*, par Lenain, Antoine, frère du précédent, né à Laon en 1585, mort en 1648, maître inconnu. »

Catalogue de tableaux provenant du cabinet de M. le marquis de ***, dont la vente s'est faite à l'hôtel d'Aligre le 22 février 1776.

« *Une jeune fille assise* dans un fauteuil; elle est vue de trois-quarts, et tient un livre dans lequel elle paraît lire avec attention. »

Dans une vente faite au même hôtel d'Aligre, le 30 novembre 1778, je remarque de Lenain :

« *L'Adoration des Bergers*. Composition de seize figures, et chacune rendue avec la plus grande vérité. Large 25 p., haut. 19. »

En 1819, à l'hôtel Bullion, on adjugeait pour *cinquante-trois francs cinquante*, un tableau de Lenain :

« *Le Ménage rustique*. Une fermière assise à la porte de sa maison, donne le sein à un enfant, et est entouré de trois autres, dont un tient une cage. Différents us-

tensiles de ménage enrichissent la gauche de la composition ; du côté opposé sont des coqs et des poules. Ce tableau est de la belle qualité du maître. Haut. 24 l. 28. »

Malgré l'apparence d'aridité de ces catalogues, j'aurais voulu en remplir un volume. Ces descriptions de commissaires-priseurs, d'experts, de brocanteurs, sont pleines de charmes. Elles sont *exactes* (1). Ne s'occupant pas de littérature, mais de faits, méprisant à fond la philosophie de l'art et toute espèce d'idées panthéistiques, ces notes me font voir les tableaux disparus des Lenain, comme je vois l'accusé quand je lis la *Gazette des Tribunaux*. N'est-il pas important de suivre les hausses et les baisses de prix? Avant la Révolution de 1789, les Lenain se tiennent de 1,000 à 1,100 francs ; sous le Directoire, ils montent à un prix qu'ils n'atteindront plus, 2,300 francs. La Restauration ne semble pas favorable à Lenain, estimé seulement 53 fr. 50 c. Certainement il est malheureux qu'on ne sache pas où passent ces tableaux ; mais qu'importe ! Dans deux lignes d'un de ces catalogues, il y a un fait considérable :

« L'Adoration des Bergers. Composition de 16 figures. Large 23 p., haut. 19. »

Ces deux lignes sont une révélation. Les amateurs de tableaux ne connaissaient jusqu'ici que trois manières des Lenain : 1° les tableaux de famille ; 2° les portraits ; 3° les grandes peintures d'église. Ces vingt-trois pouces de large sur dix-neuf de hauteur nous apprennent que Lenain a peint des petits tableaux religieux. Sans ces deux lignes peut-être n'aurions-nous pas reconnu dans les ventes, dans les musées, les toiles de la quatrième manière des Lenain.

(1) Moquons-nous des prétentieux qui trompent le public par des symboles artistico-socialistes, mais tenons en grande estime les patients chercheurs de vérités.

Le musée de Rouen possède un *Intérieur de ferme* de Lenain. M. de Montalivet, au château de Lagrange, possède également un Intérieur de ferme.

Au musée de Nevers se voit de notre peintre un *Saint-Michel* faisant hommage à la Vierge de ses armes, grand tableau envoyé en province lors du remaniement du musée impérial.

Par une décision du 15 juillet 1818, une *Visitation de la Vierge* de Lenain, fut concédée à l'église de Saint-Denis de Libourne.

J'ai cherché attentivement dans les catalogues des musées étrangers si quelques œuvres importantes des peintres de Laon étaient sorties de France, et je n'ai trouvé jusqu'ici que deux faits : 1° une *Adoration de bergers* dans la galerie de Florence; 2° un tableau de Lenain (sans indication) dans une galerie particulière du duc de Sutherland, en Angleterre.

Telle est l'œuvre peinte des Lenain, liste incomplète sans doute, mais qu'il sera difficile de compléter.

Un homme qui a écrit sur les peintres et la peinture a pu connaître les Lenain, c'est Félibien, l'auteur des *Entretiens sur les vies et sur les ouvrages des plus excellents peintres anciens et modernes* publié en 1688. Mais ce Félibien est un académique de la force de Louis XIV, lorsque ce roi-soleil parlait des Flamands. Cependant j'ai copié l'ineptie que se dialoguent Félibien et *Pymandre*, personnage fictif.

« Les Nains frères faisaient des portraits et des histoires, mais d'une manière peu noble, représentant souvent des sujets simples et sans beauté.

» J'ai vu, interrompit Pymandre, de leurs tableaux ; mais j'avoue que je ne pouvais m'arrêter à considérer ces sujets d'actions basses et souvent ridicules.

» Les ouvrages, réponds-je, où l'esprit a peu de part

deviennent bientôt ennuyeux. Ce n'est pas que quand il y a de la vraisemblance et que les choses y sont exprimées avec art, ces mêmes choses ne surprennent d'abord et ne plaisent pendant quelque temps avant que de nous ennuyer. C'est pourquoi comme ces sortes de peintures ne peuvent divertir qu'un moment et par intervalle, on voit peu de personnes connaissantes qui s'y attachent beaucoup. »

Un seul contemporain de Lenain s'en occupe et c'est pour l'insulter. On traite du haut en bas nos pauvres peintres au nom de la *noblesse* des sujets, Une pièce de théâtre n'est pas sérieuse quand on appelle les gens *monsieur*. Il faut dire *seigneur*.

Nous commençons à nous débarrasser de ces préjugés.

L'Œuvre gravée.

III.

Lenain n'a pas été gravé de son vivant. Rien ne l'indique, J'imagine cependant qu'il doit exister quelque part, peut-être dans un livre, un portrait de Cinq-Mars ou de Mazarin gravé du temps de Louis XIII, d'après les portraits de Lenain. Le hasard seul pourra le découvrir. Mais je m'explique qu'un siècle se passe sans que le burin s'occupe des tableaux domestiques de notre peintre. Les grandes machines de Lebrun, le portraits pompeux de Largillière et de Rigaud ont tenu assez longtemps les graveurs; bientôt viennent les sujets galants de Watteau et de Boucher qui emplirent les boudoirs. Que pouvaient devenir les paysans de Lenain au milieu de tous ces habillés de soie s'embrassant sur des gazons d'opéra comique?

Mais dans un coin se tenaient une dizaine de philo-

sophes qui allaient remuer le monde. L'influence des encyclopédistes sur Chardin, sur Greuze, sur Jeaurat, sur Schenau et bien d'autres, fut immense. Le *drame bourgeois* trouva des échos partout, dans la peinture, dans la danse même. Qu'on lise les conseils de Diderot à Greuze! Un maître de ballets, le sieur Noverre, est très-enthousiaste de ces idées. Et il a raison.

Il arriva que la peinture domestique eut ses graveurs particuliers. Lenain qui touchait par ses sujets à la peinture familiale, fut gravé pour la première fois. Jean Daullé, graveur du roi, membre de son académie royale de peinture et sculpture, membre de l'académie impériale d'Augsbourg, qui mourut en 1763, publia quatre gravures d'après Lenain : La Surprise du Vin; les tendres Adieux de la Laitière; la Fête bachique; l'Ecole champêtre.

La Surprise du Vin, (haut de 2 pieds 8 pouces, large de 3 pieds 6 pouces.) A l'ombre d'une montagne qui forme une espèce de grotte habitable, une femme s'est endormie, appuyée sur une grande tonne. Elle aura passé la matinée à récurer ses chaudrons, ses bassines de cuivre, car tout cela est pêle-mêle auprès d'un réchaud, des plats, un seau renversés sur une falourde de bois sec. Mais la besogne l'a fatiguée et elle a bu un fier coup pour se désaltérer. Elle tient même encore, quoiqu'elle dorme, un verre à la main. Pendant ce temps, un garçon malin s'est emparé de la grosse bouteille en osier où il reste bien quelques larmes; il sourit de son expédition et offre la bouteille à un vieillard prudent qui, auparavant de boire le vin de la paysanne, s'approche d'elle et la flaire malicieusement pour s'assurer que son sommeil est sérieux.

Il est à remarquer que cette gravure est une de celles qui prouve le mieux que Lenain avait visité les Flandres.

Le jeune homme qui dérobe le vin est chaussé de ces bottes molles demi-entonnoir ; et il ressemble à ces hardis pages tels qu'on les rencontre dans chaque toile des Terburg, des Miéris et des Metzu.

L'Ecole champêtre. Il s'agit d'un petit paysan à qui une bonne femme, assise sur un cuvier, apprend à connaître ses lettres dans un livre. Dans un coin l'enseignement est plus passionnel ; c'est une fille de douze ans qui montre à lire à un galopin de son âge. Une autre fille qui ne se soucie pas de lectures, s'avance au-devant du tableau, plie un peu les genoux, relève prudemment ses jupons et se livre à un acte grossier, mais naturel. Seulement les Flamands les plus audacieux dans ces occasions, font retourner leurs pisseurs contre le mur.

Les tendres adieux de la Laitière. La laitière va partir pour le marché. Son panier est plein d'œufs ; et elle n'a pas oublié la bouteille pour boire un coup en route. Elle vient d'enfourcher l'âne qui se regimbe sous les coups de baguette d'un jeune gars déguenillé. On dirait qu'elle va faire un voyage de cent lieues ; voilà son homme qui accourt en lui tendant les bras. La laitière sait ce que ça veut dire ; elle se renverse un peu sur l'âne, tend la joue. C'est l'embrassade du départ. Une grosse amie de la laitière fera la route à pied.

La *Fête bachique.* Un jeune garçon est assis sur un bouc que conduit une enfant. La mère dépose une couronne de pampres sur la tête du garçon. Au premier plan un grand et solide paysan dresse en l'air une cruche vide de vin et salue par ses cris le petit triomphateur.

Dans cette gravure, chose singulière, presque tous les personnages sont vêtus de haillons. Aussi le petit garçon sur le bouc, avec sa chemise déguenillée, a-t-il l'air d'un *pouilleux* de Murillo ; il a même la physionomie des enfants espagnols. La robe de la mère est déchirée ; la

biaude ou veste du paysan assis n'est pas en trop bon état, et au fond du tableau un autre garçon qui grimpe à un arbre, ne remettra pas à neuf les genoux de ses culottes. Le *déguenillé* de ce tableau m'a fort étonné, car il n'entre pas d'ordinaire dans le pinceau honnête et réservé de Lenain.

Ces quatre belles gravures ont été gravées par Daullé d'après quatre tableaux de Lenain, du cabinet de M. Dammery, officier aux gardes françaises.

La *Villageoise à la fontaine*, gravée par Levasseur, figures et paysage. Il y a dans cette estampe une grande et robuste femme qui puise de l'eau et que ne désavouerait pas Rubens.

Le *Villageois satisfait*, seconde estampe qui sert de pendant, n'a pas la même valeur. La faute en est sans doute au graveur. Une grosse Flamande est assise sur l'herbe près de son enfant emmailloté; à côté d'elle un paysan tenant une espèce de mandoline, conduit un âne.

Ces deux estampes, qui datent à peu près de 1820, n'ont pas de valeur. Elles ne conservent en rien les types de Lenain. La *Villageoise* pourrait être un tableau de Berghem, avec des figures de Karel Dujardin; le *Villageoi satisfait* (titre niais inventé par le marchand), semble une figure de Teniers découpée et placée au milieu de personnages traités d'une autre manière.

J'ai hâte de parler de la meilleure gravure d'après Lenain, plus remarquable même que celles de Daullé. Cette estampe, excessivement rare, je ne l'ai vue nulle part que dans mes cartons.

Le Benedicite flamand, gravé par Elisabeth Cousinet. A Paris, chez Dennel, graveur. Au bas de l'estampe sont inscrits ces vers :

> « Pour ce repas frugal pleins de reconnaissance,
> » Ces pauvres Villageois, Céleste Providence,

» Te paient tes présents par le don de leur cœur ;
» Tandis que de cent mets l'excessive abondance,
» Et des vins précieux la coupable vapeur,
» Souvent font oublier le divin Bienfaiteur.

» Par M. Moraine. »

Je ne prétends pas défendre la poésie de M. Moraine ; mais ces vers rendent bien l'aspect du tableau de Lenain. C'est la seule estampe qui ait été faite d'après ce maître ; elle est pleine d'enseignements. Le titre et les costumes indiquent que Lenain avait été dans les Flandres. Peut-être pas bien loin. La Belgique n'est pas à une singulière distance de Laon. Lenain avait pu étudier non loin de son pays. Cependant, quoique dérivant de l'école flamande par la simplicité de ses sujets, par la franchise de sa peinture et la grande réalité, il s'en sépare brusquement par son tempérament. Lenain n'a ni la joie, ni la boisson, ni l'amour brutal de Teniers, d'Ostade, de Brauwer. Il a pris quelquefois à Rubens et à son école, ou plutôt il a connu leurs types puissants et robustes ; mais il est avant tout de l'école française.

Le Benedicite flamand est d'une tranquillité heureuse qui a un charme puissant, malgré les haillons et la pauvreté de ces braves gens.

On a dressé la table en renversant une grande tinette. Trois âges sont en présence : la vieillesse, l'âge mûr et la jeunesse. La vieillesse, c'est un homme à cheveux blancs, barbe et moustache blanches, qui tient son chapeau à larges bords usés ; le vieux a un manteau, mais piqué de trous comme une écumoire. On l'a mis tout près de la grande cheminée ; et si le manteau est déchiré et laisse entrer la neige, au moins le feu y pénètre-t-il plus facilement.

Au milieu de la table improvisée faite sur le cul de la

tinette, la ménagère, armée de son fuseau, attend pour toucher au plat que le vieillard ait fini de dire le bénédicité. Le petit paysan qui s'était trop pressé de prendre la cruche au vin et d'en verser un grand verre, le pose sur la cuve. Au fond de la chambre, une petite fille s'est fourrée sous la cheminée et regarde les langues du feu qui courent comme des serpents; je ne saurais rendre les mille détails, l'armoire, les pots, la marmite en vieux fer, les meubles en bois, les plats et la nourriture dessus.

Danse de petits paysans, dont le caractère naïf a été altéré par le graveur Bannerman. Dans une pauvre chaumière un grand garçon fait danser au son de la musette une bande d'enfants. La mère est dans un coin, grave et réfléchie.

Un père de famille. Il joue du flageolet entouré de cinq enfants qui l'écoutent avec admiration. Le père enveloppé d'un grand manteau a l'air d'un philosophe de l'antiquité. Les têtes des enfants sont charmantes. Gravé par Saint-Maurice.

Le *Voleur pris*. Ce tableau est au cabinet de M. Damery, chevalier de l'ordre royal militaire de Saint-Louis, indique l'estampe de Elluin. La cage entr'ouverte est vide. Où est l'oiseau semblent se demander les enfants éplorés? Dans le ventre du chat, dit un d'eux qui apporte par la peau du cou le coupable *mimite*. Par le fond arrive à pas lents, avec un gros bâton, une petite fille qui semble pénétrée de ses graves fonctions de grand justicier.

Il existe trois différentes gravures d'après le *Maréchal et sa famille*. La plus grande signée : « *Fragonard, fils » del. Levasseur incepit, Claessens terminavit,* » est inepte. La gravure qui fait partie de la collection Choiseul, est faite avec un grand soin. On devra la rechercher précieusement. Je ne parlerai pas d'une mauvaise gravure

sur bois, d'après le même sujet, publiée dans le *Magasin universel*, en tête d'une notice quelconque. Une nouvelle gravure du *Maréchal* va paraître aussi dans le grand livre des peintres de M. Charles Blanc.

Je ne m'explique pas cette insistance à perpétuellement graver et regraver la même œuvre. Ne serait il pas plus important de faire des dessins d'après les tableaux de Lenain qui sont dans des galeries et qui disparaîtront un jour?

Le *Marchand de cornes* se prendrait plutôt pour un Teniers que pour un Lenain. C'est un paysan, grande corne à son chapeau, corne à la main, corne à la boutonnière et cornes au cou dans un petit panier. Au bas de l'estampe on lit ces vers :

« *Le Marchand aux Maris* :

» Approchez donc, venez choisir,
» Messieurs, dans la boutique entière,
» Et du moins j'aurai le plaisir
» De porter l'eau à la rivière.

» *Les Maris au Marchand* :

» Cet objet ne peut nous tenter ;
» Bonhomme, c'est trop tard t'y prendre.
» Hélas ! bien loin d'en acheter,
» Nous en avons tous à revendre. »

Au bas de l'estampe, gravée par Hubert, dans un médaillon, un petit amour coiffé d'un chaperon à cornes, le carquois sur l'épaule, ayant aussi un panier de cornes, soulève un rideau de lit qui laisse apercevoir quatre talons... Si je ne me trompe, le médaillon est de l'invention du graveur ; du moins il est fort des habitudes du 18e siècle.

Jusqu'alors, malgré des recherches de cinq ans, je n'ai pu découvrir aucune gravure ni aucun portrait de Mazarin, de Lenain, ni ancien ni moderne.

Au contraire *Cinq-Mars* a été publié deux fois, par deux libraires, rivaux à propos des galeries de Versailles. Le Cinq-Mars, gravé par Langlois, de la collection Furne, ne vaut rien. Celui des *Galeries historiques de Versailles*, publié par Gavard, est très-supérieur.

Mais que de broderies, de galons, de dentelles, d'étoffes de soie, d'aiguillettes, de rubans, de passementeries dorées, de velours ont dû éblouir le peintre du *Forgeron !* Lenain en présence de *Cinq-Mars*, l'entrevue dut être bizarre. Le peintre de la vie domestique vis-à-vis de l'aventurier, le peintre des haillons des pauvres devant le favori enrubanné de Louis XIII. Je vois bien à terre, dans ce tableau, jeté comme *effet*, une cuirasse, un casque fermé, toutes choses que pouvait peindre Lenain ; mais encore ces cuirasses et ces casques sont confits dans l'or. Aussi faut-il séparer nécessairement le Lenain aux portraits des deux autres Lenain peintres de la vie paysanne.

Il est au cabinet des estampes une gravure sans titre, épreuve commencée au burin et non achevée. Le nom de Le Nain est au crayon. Une femme donne à téter à son enfant ; le père fait chauffer le linge pour le changer. Un vieux dort dans un fauteuil sous la vaste cheminée. Mauvaise gravure, rien qu'à voir la préparation.

Vive le roi, lithographié en 1846 par Schultze. Deux petits paysans jouent aux cartes ; l'un a son tricorne fortement appuyé sur les yeux et apporte une grande attention au jeu ; le second se retourne vers le public et indique du doigt une *quinte majeure à pique*. On devine que ce tableau doit ressembler considérablement par la finesse des physionomies et la sobriété des détails aux

sujets de Chardin, le *joueur de toton*, par exemple; mais la manière déplorable du lithographe allemand n'a réussi qu'à donner un pendant aux tableaux si bourgeoisement réalistes de M. Hornung.

Ainsi le cabinet des estampes ne possède que *seize* planches gravées d'après Lenain. Il faut dire aussi qu'elles sont très rares dans le commerce parisien. Non pas qu'elles coûtent très cher, car Lenain n'est pas connu; mais on en voit peu ou point. En supposant qu'il en *sorte* un jour, elles n'atteindront jamais le prix auquel se tiennent aujourd'hui les estampes d'après Chardin. La raison vient de ce que Chardin a été admirablement gravé; une collection de gravures peut rendre l'esprit de ce maître, tandis que ce que je connais d'après Lenain rend toujours médiocrement le *mélancholisme* des peintres Laonnois.

Le portrait de Lenain est-il authentique ?

IV.

Il existe au musée du Puy un portrait de Lenain peint par lui-même. C'est un homme de trente ans, dont l'extérieur doux et simple prévient tout d'abord. Le teint est peu coloré. Les yeux sont noirs et chercheurs ; la bouche est remarquablement pure et remplie de douce finesse. De grands cheveux bruns tombent en boucles sur les épaules; une partie vient s'abattre sur la collerette. Ils ont la beauté de n'être pas ratissés par un peigne méticuleux. Aussi de quelques endroits de cette forte chevelure sortent quelques mèches rebelles qui chassent au loin toute idée de perruque. Au contraire de ces riches dentelles dont se servait la cour de Louis XIII, la collerette ou plutôt le col est large, empesé et raide comme un collet de ministre protestant. Le pourpoint est gris, d'une étoffe unie et sans aucunes broderies.

Mais immédiatement une pensée vint troubler ma joie. Qui est-ce qui a informé sur ce point le rédacteur du catalogue ? Puisqu'il n'existe pas de portrait gravé,

qui me garantira l'authenticité du portrait? Lenain se serait-il retiré dans les montagnes du Velay et son portrait aurait-il passé dans plusieurs familles qui en ont conservé la tradition? Cette dernière supposition n'est pas improbable, car je retrouve dans presque tous les tableaux de Lenain les airs de tête, le costume et l'attitude tranquille des gens de l'Auvergne et du Velay.

Il n'y a rien de plus menteur qu'un catalogue et je ne me fie guère à eux, d'autant plus que dans le même musée, je trouvai deux tableaux de Lenain d'une fausseté insigne. On ne discute pas ces peintures-là.

« 67. LENAIN. *Tête de vieille femme donnée par M. Aviz.*
» 69. LENAIN. *La mère qui peigne sa fille.* »

Je cite ces deux peintures pour que les personnes entre les mains desquelles tomberait par hasard le livret du musée du Puy, n'ajoutent aucune croyance à ces deux toiles.

Mais le portrait, c'est autre chose. La façon de peindre est bien d'un Lenain; elle est sobre, modeste et un peu grise comme cela se voit dans quelques-uns des tableaux des peintres Laonnois. Maintenant ce portrait ne dérange rien aux idées physiognomoniques dont j'ai toujours eu l'instinct et qui m'ont été confirmées par les célèbres travaux du grand vertueux génie, Gaspard Lavater(1). Si on me montrait un portrait de Lenain avec une

(1) « Chaque dessinateur ou chaque peintre se reproduit plus ou moins dans des ouvrages; on y démêle quelque chose de son extérieur et de son esprit.

» Il est étonnant jusqu'à quel point le personnel des artistes reparaît dans leur style et dans leur coloris.

» Une comparaison réfléchie de plusieurs yeux et de plusieurs mains dessinés par un même maître, pourra souvent faire juger de la couleur des yeux de l'artiste et de la forme de ses mains. »

(LAVATER.)

grosse mine rouge et pleine de santé, je le nierais, y eût-il toutes sortes de preuves à l'appui. L'homme qui a peint les forgerons n'était pas jovial, n'était pas gras, n'était pas riche. Il avait la nature de ses personnages, plutôt pensif que parleur, plutôt réfléchi qu'agissant.

Qu'est-ce que la peinture? L'âme du peintre avec de la couleur par dessus.

Une œuvre d'art est une confession.

Un tableau parle et dit les vices, les vertus, les manies, les habitudes de celui qui l'a peint.

Et quelques-uns, pas beaucoup, sont les prêtres qui écoutent ces singulières confidences.

Aussi les écoles de peinture de toutes les nations, de toutes les époques peuvent-elles se classer en peintres calmes et en peintres tourmentés.

Les peintres calmes, c'est une grande partie des Italiens, Véronèse et sa bande, beaucoup de Flamands et de Hollandais, Rubens en tête; en France, Lebrun et les grands brosseurs du 17e siècle.

Les peintres tourmentés, c'est Rembrandt, c'est Théotocopuli, c'est le Tintoret, c'est Delacroix, le seul homme de nos jours qu'on puisse accoler aux vieux maîtres.

Voici pourquoi les peintres calmes marcheront toujours à la queue des âmes souffrantes. Véronèse et Rubens font de la peinture pour de la peinture; ils n'atteignent que le rang d'illustres décorateurs. Ils ne saignent pas en faisant de l'art; leur pinceau court comme un fleuve. Au contraire les autres, Delacroix, Rembrandt, soyez certain que leur âme est repliée et tordue comme un parchemin sur le feu. Ils dépensent leur sang et leurs os à chaque coup de pinceau, tandis que les rapides producteurs, tels que Rubens, ne dépensent que leurs muscles. De là vient la fatigue et l'ennui causés par de trop grandes fréquentations de Rubens. Rembrandt ne fatigue ja-

mais. Un tableau de Delacroix regardé tous les jours est éternellement nouveau.

Pourquoi? Delacroix et Rembrandt ont souffert et sont humains; Rubens et Véronèse n'ont pas souffert.

Lenain fait partie d'une école mixte qui relève plutôt des peintres tourmentés que des peintres calmes. Aimant la famille, ces hommes peignent la famille; plaignant les pauvres, ils ne s'attachent qu'aux gueux; admirant la nature, ils deviennent les historiens des arbres; ceux d'un esprit plus rapetissé ne comprennent que la nature morte, les fleurs.

A cette école appartiennent encore ceux qui sont influencés par leur époque et dont le pinceau dit toute l'époque, comme Watteau et Boucher disent la galanterie et la débauche. Mais Lenain est du groupe de ces maîtres qu'on appelle niaisement *peintres de genre*.

Ce sont des *historiens*.

Teniers, Ostade, Goya, Daumier, Holbein, Chardin en apprennent plus sur les mœurs de leur temps avec leurs portraits, leurs buveurs, leurs filles et leurs bourgeois que bien des gros livres.

Je ne sais si ces quelques lignes seront bien claires pour la foule. Quand je me comprends, je crois que tout le monde me comprend. Peut-être trouvera-t-on que j'ai été secouer bien des grands noms pour arriver à Lenain. Il le fallait. La connaissance brutale de la peinture n'est rien. Chacun y arrive, brocanteurs, auvergnats, marchands de tableaux, gens de l'*Artiste*, vendeurs de curiosités, d'objets empaillés et de bric-à-brac.

Mais c'est la connaissance morale qui est la seule importante dans ces questions.

C'est en vertu de cette connaissance morale que j'affirme le portrait de Lenain du musée du Puy; il ne contrarie en rien les scènes d'intérieur, les scènes villa-

geoises du peintre Laonnois. Il les affirme et il est affirmé par elles.

Maintenant je passe aux preuves physiques, qui seules ne pourraient amener qu'à des *présumés*.

Le portrait fut acheté en 1822 par M. le vicomte de Becdelièvre, peintre amateur, à une fameuse vente faite à Paris par l'expert du Louvre, nommé Henry et un marchand de tableaux, Lebrun, le mari de Mme Vigée-Lebrun. Malheureusement ces deux brocanteurs sont morts; le fil des renseignements est cassé. Je ne peux dire que ce que je tiens de l'acheteur lui-même, M. de Becdelièvre. D'après la version des marchands, ce portrait venait d'une galerie particulière d'Angers, pillée à la révolution, en 1793. Henry et Lebrun comprirent le portrait de Lenain dans un envoi considérable fait à l'empereur de Russie qui les avait chargés d'une commande de six cent mille francs de tableaux ; mais les marchands ayant outrepassé de beaucoup ce chiffre, la Russie renvoya un grand nombre de toiles. Parmi ces toiles se trouvait le portrait de Lenain ; et c'est à la vente de cet excédant que fut acheté pour le musée du Puy le portrait du peintre français.

C'est sans doute de cet envoi des marchands français que faisait partie une œuvre de Lenain qui se voit encore dans la galerie de l'Hermitage, à Saint-Pétersbourg.

« L'on ne trouve pas seulement dans les salons et bou-
» doirs de Catherine II, dit M. Viardot, les quelques noms
» illustres de notre ancienne école, ni même ceux des
» artistes secondaires qui ont laissé sinon de la renom-
» mée, au moins quelque réputation, tels que Vouët,
» Lafosse, Santerre, Lahyre, les Vanloo... C'est encore
» une foule absolument nouvelle, des gens morts de
» toutes façons dont personne ne parle plus, dont per-

» sonne n'avait peut-être parlé!... *Lenain*, Lemoine,
» Desportes, Pater, Chardin.

» Si j'en connais pas un, je veux être pendu!... Il faut
» aller en Russie pour apprendre seulement leurs noms. »

Et voilà comment on écrit la peinture! Pauvre M. Viardot qui a imprimé des espèces de guide-âne pour tous les musées de l'Europe! Il ne connaît ni *Chardin*, ni Desportes, ni Pater, ni *Lenain*. « *Il veut être pendu.* » Il a raison, il le mérite. Mais aussi il a quelque estime pour Vouët, Lafosse, Santerre, Lahyre, quatre maîtres de la pleine décadence de l'art dont les toiles sont grandes, mais grandes d'effronterie et d'impuissance; et il « faut aller en Russie pour apprendre les noms » de *Chardin*, l'homme qui eut assez de force pour être réaliste en pleine vanlootade; *Desportes*, le Snyders de l'école française; *Pater*, ce charmant continuateur de Watteau; enfin LENAIN, maître sérieux et convaincu dont l'influence sera toujours grande et profitable. Relativement à Chardin, je n'ose pas parler à M. Viardot des *salons* de Diderot; il les prendrait pour des appartements; mais si M. Viardot était jamais entré dans l'atelier d'Eugène Delacroix, il y aurait vu une copie de Lenain faite au Louvre par l'illustre peintre dans sa jeunesse.

Et puisque Lenain « est un de ces hommes dont on ne parle plus », j'en parle aujourd'hui.

La Lumière se fait.

V.

Il existait avant la Révolution de 89, une congrégation dite de Saint-Maur, qui complota de faire une histoire immense de la France. A cet effet, les religieux les plus intelligents, les plus actifs, les plus dévoués furent envoyés dans chaque province avec la mission de rechercher partout, dans les bibliothèques, dans les couvents, les moindres faits ayant rapport à l'histoire du pays. Entre tous on remarquait dom Grenier qui passa nombre d'années en Picardie, furetant dans les villages, dans les bourgs et dans les hameaux.

Ce que recueillit de notes le savant bénédictin fut immense; car il mourut avant d'avoir pu rédiger ses manuscrits. Il n'oublia rien; mais son œuvre considérable est pénible à consulter. Et il m'a fallu l'aide d'un archéologue dévoué, M. Damiens, pour pénétrer et voir clair dans cette riche désordonnée collection de notes qui effraie les bibliothécaires de la section des manuscrits.

Dom Grenier a une partie biographique fort importante

Lui seul éclaircira un peu la biographie des Lenain. Voici ce qu'il dit au 20e paquet, n° 5, de son œuvre :

« Louis et Mathieu Le Nain étaient parents de Gilles Le Nain, prêtre-vicaire de la paroisse de Saint-Pierre-le-Viel, mort en 1678. Ces frères étaient tous trois habiles peintres. Les derniers excellaient dans l'histoire et les paysages, mais principalement dans les tabagies. Florent-le-Comte nous dit bien qu'ils étaient de Laon ; mais il nous laisse ignorer l'année de leur mort ; lui-même, peut-être, n'en savait rien. Les mémoires manuscrits de M. Leleu sur la ville de Laon nous apprennent que les trois frères, d'un caractère différent, furent formés à Laon par un peintre étranger, qui leur donna les éléments de la peinture pendant l'espace d'un an. Ensuite ils passèrent à Paris pour s'y perfectionner, demeurant dans la même maison. Antoine était l'aîné. Il fut reçu peintre le 16 mars 1629, dans l'enceinte de l'abbaye de St-Germain-des-Prés, par le sieur Plantin, avocat, qui en était bailli. Il excellait dans la miniature et dans les portraits en raccourci. Lui et ses deux frères furent reçus le même jour à l'académie royale de peinture et de sculpture. Leurs lettres de réception sont datées du 1er mars 1648 et signées par le célèbre Le Brun. Louis était pour les portraits en buste. Il mourut à trois jours de son frère aîné, l'un et l'autre ne furent point mariés. Mathieu leur survécut. Il avait été reçu peintre de la ville de Paris le 22 août 1633, et le 29 du même mois lieutenant de la compagnie bourgeoise du sieur Duri, en la colonelle de M. de Sève. Il obtint, le 13 septembre 1662, des lettres de *committimus*, en qualité de peintre de l'académie royale. On dit de lui que tirant le portrait de la reine-mère, le roi Louis XIII présent dit que *la Reine n'avoit été peinte jamois dans un si beau jour.* On donne à l'un des trois frères plusieurs tableaux qui sont en la

ville de Laon, savoir : la Cène, qui est en la chapelle du Saint-Sacrement de l'église de la Reine-en-la-Place ; le tableau du maître-autel de l'église de Sainte-Benoîte. Je pense qu'ils sont de Mathieu Le Nain, comme les deux qui se trouvent dans la nef des Cordeliers, tout près de l'orgue. Celui du côté de l'évangile doit avoir été offert par les confrères de St-Firmin et de St-Honoré ; l'autre, du côté de l'épître, est un vœu des confrères de Saint-Crépin et Saint-Crépinien la même année. Voyez aussi pour Louis et Mathieu, Florent-le-Comte dans son cabinet de singularités d'architecture, de peinture, etc... T° 3, part. 1, p. 131. »

Ma brochure était terminée, quand le hasard m'a mis sur la trace de cet important manuscrit. Je ne demande pas mieux que de confesser mes erreurs. Tout ce que j'ai dit (page 14) sur le nom des *Lenain* est complètement démenti. Nos peintres s'appellent donc réellement *Le Nain*, étant prouvé qu'ils sont parents de Gilles Le Nain, vicaire à Laon, dont j'ai vu l'épitaphe dans ces mêmes manuscrits de dom Grenier.

Il aurait été du plus haut intérêt de retrouver les *Mémoires manuscrits* de M. Le Leu, qui disent : « Les trois frères furent formés à Laon par un peintre étranger qui leur donna les éléments de la peinture pendant un an. » Peut-être les manuscrits de M. Le Leu donnaient-ils le nom du peintre, professeur des Le Nain ! Chose importante. Mais ces mémoires qui sont passés dans des familles, sont impossibles à se procurer.

Les registres de la ville de Paris que nous avons fouillés aux archives, ne nous ont rien appris sur les Le Nain, malgré la date précise de la réception de Mathieu, le 22 août 1633.

Quant aux trois tableaux des Le Nain qui se trouvaient à Laon avant la Révolution, ils ont dû être envoyés à

Paris dans les musées, « ou plutôt badigeonnés par les soins du commissaire Barofio, nommé par le conseil général en 1793, pour détruire tous les tableaux, *traces et preuves de superstition.* » (1) Une grande légèreté m'a fait attribuer (p. 7) à la *biographie Michaud*, quelques lignes biographiques sur les Le Nain. Ces détails provenaient d'un très-médiocre historien laonnois, M. Devismes, qui n'avait fait que recommencer en français ennuyeux le petit article de la *Biographie Michaud*, en oubliant de mentionner ce détail important donné par le biographe, M. Périès :

« Le musée du Louvre possédait encore des Lenain, un de leurs tableaux peint sur bois et représentant *Un homme tenant une chandelle*; il avait été tiré de la galerie de Mecklenbourg-Schwrin, et il nous a été repris en 1815. »

D'après les renseignements donnés par Dom Grenier sur ce nouveau portrait de Le Nain d'après la *Reine Mère*, j'ai dû fouiller les collections de portraits du cabinet des Estampes. Mais rien n'indique qu'il ait été gravé. Chose bizarre, on connaît plus de cent portraits de Mazarin, gravés du temps. Il y en a signés de Nanteuil, de Larmessin, de Philippe de Champaigne, de Mignard, de M. Lasne, de Vouet, de Lebrun, de Sébastien Bourdon, de Van Mol et quantité d'autres peintres, dessinateurs, graveurs, et jamais ne se voit le nom de Le Nain. Cependant peut-être ces portraits de Cinq-Mars, de la Reine-Mère, de Mazarin, d'après Le Nain, appartiennent-ils à des estampes dont quelques-unes ne portent aucune signature et dont quelques-autres n'affichent que le nom du graveur.

On trouvera (page 31) la description de deux gravures, 1° *Danse de petits paysans*, 2° *Un père de famille.* Ces

(1) *Etudes révolutionnaires*, dans le département de l'Aisne, par M Ed. Fleury.

deux titres sont de moi ; il est vrai qu'ils valent bien ceux inventés par d'ignorants marchands ; mais comme ils pourraient dérouter des faiseurs de collections, il est nécessaire d'expliquer que ces gravures, au cabinet des Estampes, ont le malheur d'avoir été rognées et que le titre a dû disparaître.

C'est ainsi que j'appellerai provisoirement : *Famille flamande*, une gravure, signée « Weisbrod, 1771. Le Nain pinx. » achetée sur les quais, pendant l'impression de cette brochure. Quoique n'ayant aucun point de ressemblance avec ce que j'ai vu des Lenain, il est nécessaire de la détailler. Des bourgeois flamands sont à table ; ils portent le costume des riches bourgeois des Flandres ; des petites filles charmantes jouent autour de la table. On ne sait vraiment que penser des Lenain quand on rencontre une pareille gravure. Le mieux est de se dire qu'un amateur ignorant, ils le sont tous, affuble un tableau flamand du premier nom venu, qu'un graveur suit ces errements et qu'ainsi se préparent plus tard des confusions et des troubles pour les hardis connaisseurs. C'est ce qui m'arrive aujourd'hui, maudissant le nom de ce Weisbrod qui a gravé la *Famille flamande*.

A la page 8, je cite les noms des douze anciens qui dirigent l'académie de peinture ; je m'aperçois que ces *douze* académiciens sont au nombre de *quatorze*. C'est une erreur d'imprimerie. Les peintres *Bernard* et *Ferdinand* devront retourner (page 9) prendre place entre Duguernier (et non pas Duguernier) et le peintre Mauperché. Une seconde lecture des manuscrits de l'école des Beaux-Arts m'a fait voir que le peintre *Saint-Egmont* s'appelle réellement d'Egmondt.

J'avais oublié également de donner la liste des académiciens avec lesquels se trouvait Mathieu Le Nain, le 6 novembre de l'année 1649. Quelques-uns ayant été chan-

gés depuis la première séance de février 1648, je la donne ici :

ACADÉMICIENS
LE
6 NOVEMBRE 1649.

- Van Mol, peintre.
- Guérin, sculpteur.
- Du Guernier l'aîné, peintre.
- Boullongne, peintre.
- Ferdinand, peintre.
- Mauperché, peintre.
- Hans, peintre.
- Testelin l'aîné, peintre.
- Pinagier, peintre.
- Bernard, peintre.
- C. Beaubrun, peintre.
- Sève l'aîné, peintre.
- Montaigne le père, peintre.
- *Mathieu Le Nain*, peintre.
- Gosuin, peintre.
- H. Testelin, peintre.
- P. Champaigne l'oncle, p.
- Le Bicheur, peintre.

Le catalogue du cabinet de M. Lebrun, vendu en 1791, donne la description d'un tableau de Lenain :

« *Un jeune Hollandois*, vu de face, de grandeur naturelle, et à mi-corps ; enveloppé d'un manteau à l'Espagnol ; portant une large et grande fraise au cou. Il semble indiquer quelque chose de la main droite. Ce tableau, qui porte l'empreinte de la vérité qu'il a mise dans tous ses ouvrages, est d'une proportion rare à rencontrer. — Haut., 24 pouces ; largeur, 22. »

J'ai bien vu dans des ventes modernes des tableaux attribués aux frères Le Nain ; mais ils outragent tellement la mémoire de nos peintres, qu'il est bon de n'en pas parler. Aujourd'hui un Le Nain authentique coûte de 150 à 300 fr. Il faut qu'il soit beau pour aller jusqu'à 500 fr.

Conclusion.

VI.

Malgré toute l'incorrection de cette brochure dont l'enfantement a été pénible et singulier, elle servira à l'histoire de l'art en France. Elle appellera quelqu'attention sur les Le Nain. D'autres renseignements seront sans doute apportés un à un : chaque maçon porte sa pierre. Chaque écrivain devrait agir avec la simplicité du maçon.

On me demande ce que je pense de la prétendue collaboration des Le Nain : je n'y crois pas. Il est possible que l'un d'eux peignait les grandes toiles religieuses, d'où lui serait venu ce nom de *Romain* qui a toujours été appliqué à tous ceux qui se livraient au genre *noble*. Un second Le Nain a produit les Intérieurs de famille et de ferme ; peut-être, comme l'insinuent les biographes, Louis et Mathieu travaillaient-ils ensemble. Mais il est à

peu près certain qu'un troisième s'est lancé à la cour et à la ville, celui qui faisait les portraits. Celui-là a eu les titres, les honneurs, Mathieu Le Nain, dit le *Chevalier*, peintre de l'Hôtel-de-Ville.

M. de Chennevières-Pointel, dans son curieux livre (1), a eu bien raison de classer les Le Nain parmi les peintres provinciaux. Il est évident que leur peu de réputation actuelle vient de ce qu'ils ont renoncé à la vie de Paris et de la cour pour vivre tranquilles dans le fond d'une campagne ou d'une petite ville.

A Paris, ils pouvaient être riches et honorés. N'étaient-ils pas reçus les premiers à l'académie de peinture ?

Mais les Le Nain étaient de braves gens, des ouvriers peintres, aimant mieux les fermes que les palais.

La quantité d'*Intérieurs de fermes* qu'ils ont peints prouve leur amour de la campagne ; la tristesse mélancolique de leurs personnages n'est que la reproduction de leur tempérament mélancolique et triste. Voilà pourquoi il est difficile de savoir dans quel pays les Le Nain travaillaient d'après nature. Les paysans du Laonnois, pas plus que les paysans du midi, ne se reconnaîtraient dans ces portraits et dans ces scènes d'où sont exilés les cris bruyants, les grosses amours, la rouge gaîté et l'énorme boisson des Flamands.

Il y a beaucoup de bouteilles dans l'œuvre de Le Nain, de ces bouteilles à long goulot, à ventre de mandarin, habillées d'une robe d'osier. Et les femmes caressent la bouteille comme les vieux, comme les jeunes. Mais il ne faut pas s'y tromper. On ne boit pas souvent. Ces bouteilles sont des accessoires dont la forme plaisait à nos

(1) Recherches sur la vie et les ouvrages de quelques peintres provinciaux de l'ancienne France, par Ph. de Pointel, 2 v. in-8°. Paris, Dumoulin.

peintres ; chez d'autres maîtres, je pourrai trouver une preuve d'un goût immodéré du vin. Ainsi, cela se voit tout de suite dans le gai tableau de Craesbecke, qui tout en peignant, envoie un si beau regard du côté d'un verre de vin jaune qu'apporte le laquais.

Les Le Nain n'ont pas abusé du vin : le reste de leur œuvre le démontre.

Les paysans de Le Nain ont toujours l'air de *penser*. Dans beaucoup de tableaux les laboureurs regardent l'horison, la tête appuyée dans les mains et font songer à la *Melancholia* d'Albert Durer.

Qu'on pardonne les fautes de l'auteur qui a fait acte de bonne volonté. J'ai écrit cette notice avec l'enthousiasme et le désir ardent de trouvailles dont sont épris les membres du *Club shakspearien*.

Il reste dans l'essai des erreurs, des appréciations inexactes qui seront sérieusement corrigées dans une seconde étude sur Le Nain. Je ne me fais pas plus de concessions qu'à mon voisin ; et je me traiterai aussi brutalement que si je ne me connaissais pas.

Ainsi le veulent le VRAI, l'UTILE et le BEAU qui sont aujourd'hui les seules bases possibles d'une nouvelle génération littéraire.

Les musées, archives, bibliothèques ne suffisent pas s'ils ne sont ouverts avec empressement devant les savants, qui comme nous, abandonnent leurs plus chers intérêts pour chercher une date. Mais nous avons le tort d'appartenir au groupe des Créateurs. On ne veut pas qu'un romancier soit un archéologue, uniquement parce que l'archéologue ne peut être romancier.

Les personnes souples louvoient, se glissent dans l'herbe et touchent le but, malgré les efforts de leurs rivaux. Quelques-uns de nous marchent la tête haute,

disent ce qu'ils pensent et ne suivront jamais les préceptes immoraux du proverbe arabe :

« Si celui dont tu as besoin est monté sur un *âne*, dis-lui : Quel beau *cheval* vous avez là, monseigneur. »

Laon. — Paris. — Le Puy-en-Velay.
1846 à 1850.

TABLE.

CHAPITRE 1er. — Quelques renseignemens biographiques sur les Lenain, page 5.
CHAPITRE 2. — Leur œuvre peinte en France et à l'étranger, page 16.
CHAPITRE 3. — L'œuvre gravée, page 26.
CHAPITRE 4. — Le portrait de Lenain est-il authentique, p. 34.
CHAPITRE 5. — La lumière se fait, page 41.
CHAPITRE 6. — Conclusions, page 47.

OUVRAGES DU MÊME AUTEUR :

Chien-Caillou, fantaisies d'hiver, 1 vol. in-18 anglais.
Pauvre Trompette, fantaisies de printemps, 1 vol. in-18 anglais.
Feu Miette, id d'hiver, id.
Le Chat Trott, id. d'automne (sous presse).
Philosophie de la Pantomime, brochure in-32 (épuisé).
La Reine des Carottes, brochure in-8 (id.).
Les trois Filles à Cassandre, brochure in-8°, autographiée (épuisée).
Les Confessions de Sylvius, romans à quatre sous.
Les Comédiens de province, id.

THÉATRE.

Pierrot, valet de la mort, pantomime, jouée aux Funambules.
Pierrot pendu, id.
Pierrot marquis, id.
Madame Polichinelle, id.
La Reine des Carottes, id.
Les trois Filles à Cassandre, id.
La Cruche cassée, ballet en un acte, id.

www.ingramcontent.com/pod-product-compliance
Lightning Source LLC
Chambersburg PA
CBHW071438220526
45469CB00004B/1569